鹰鹫

轻松学中国画技法丛书

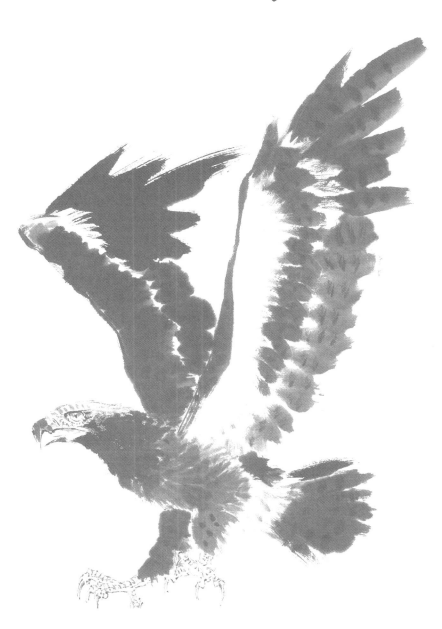

上海书画出版社

目录

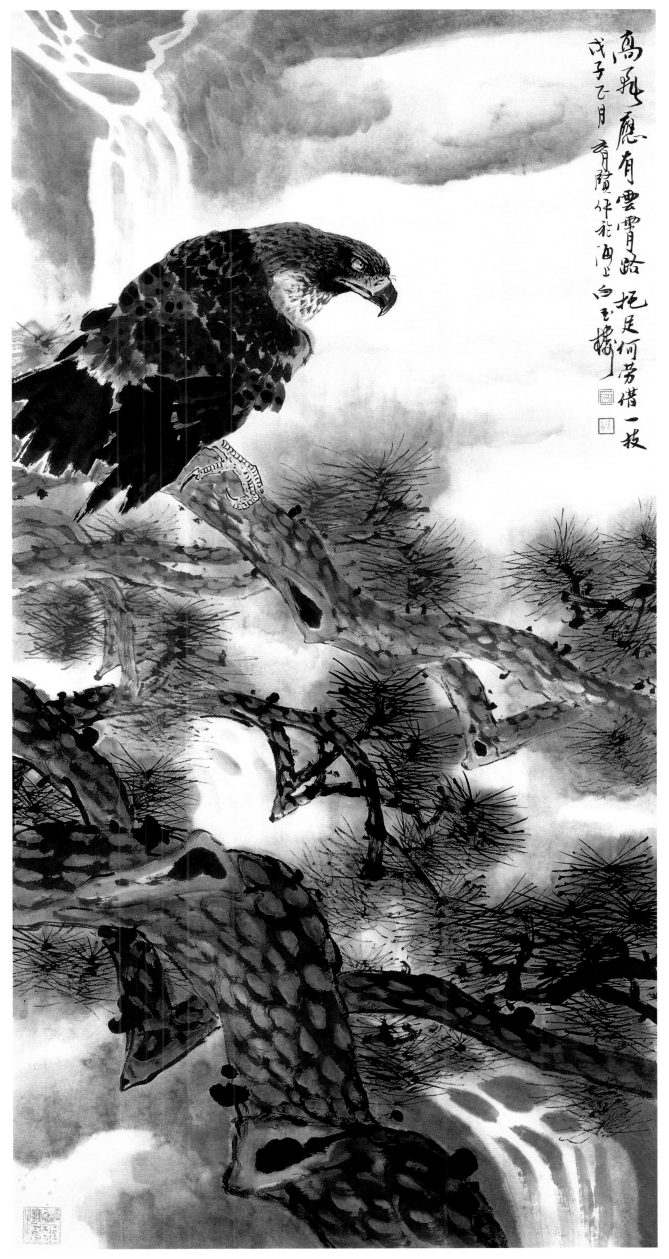

高飞應有雲霄路 托足何勞借一枝
戊子乙月 賁驥作花海上 向玉振

一、鹰的基本画法与姿态表现

　　鹰是天之骄子，有凌云之志。松和鹰是画家们常用的题材。图中之鹰，铁爪金眸，立足在苍松之上，修羽待冲霄，它使人们联想到气魄与力量。

1

1.鹰的基本画法

 （1）用不同层次的墨色先画双翅和尾部。
 （2）画肩背及腿部分。
 （3）用浓墨勾出脚爪和头部。
 （4）用淡色渲染。

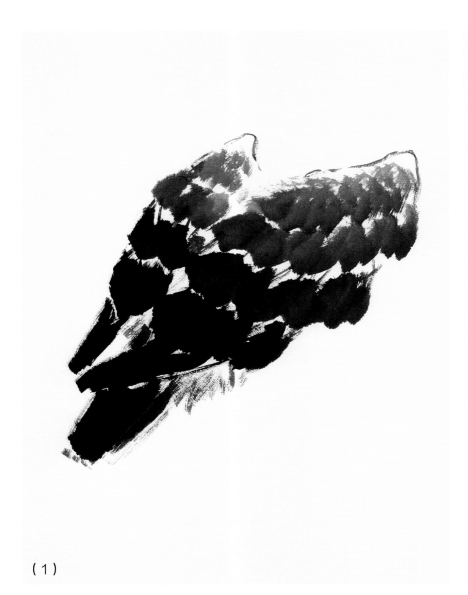

（1）

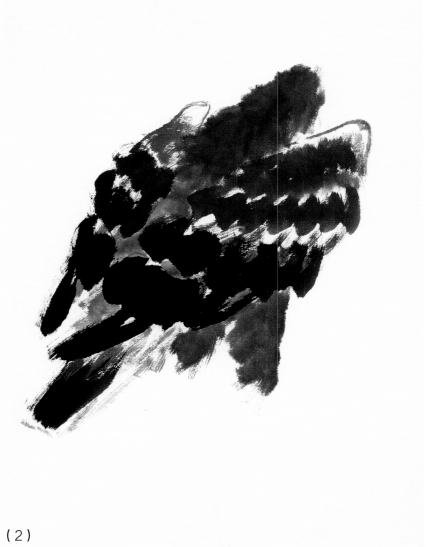

（2）

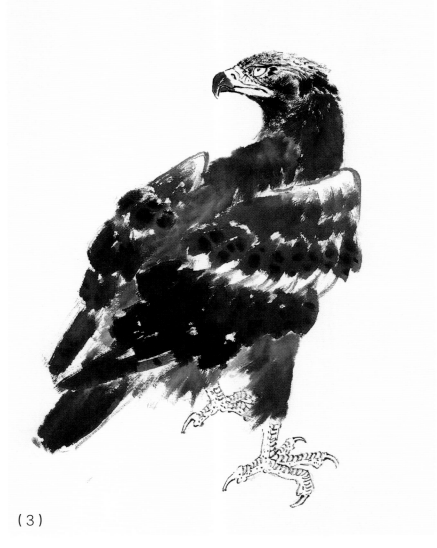

（3）

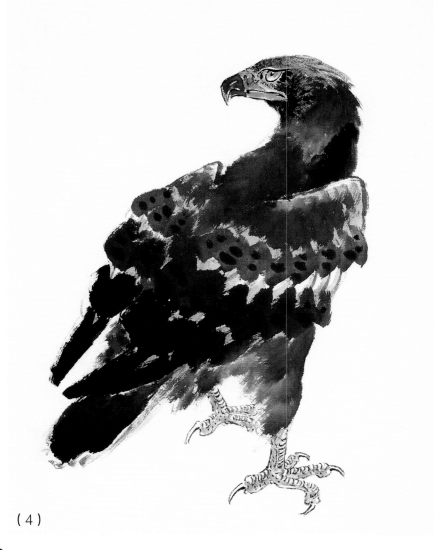

（4）

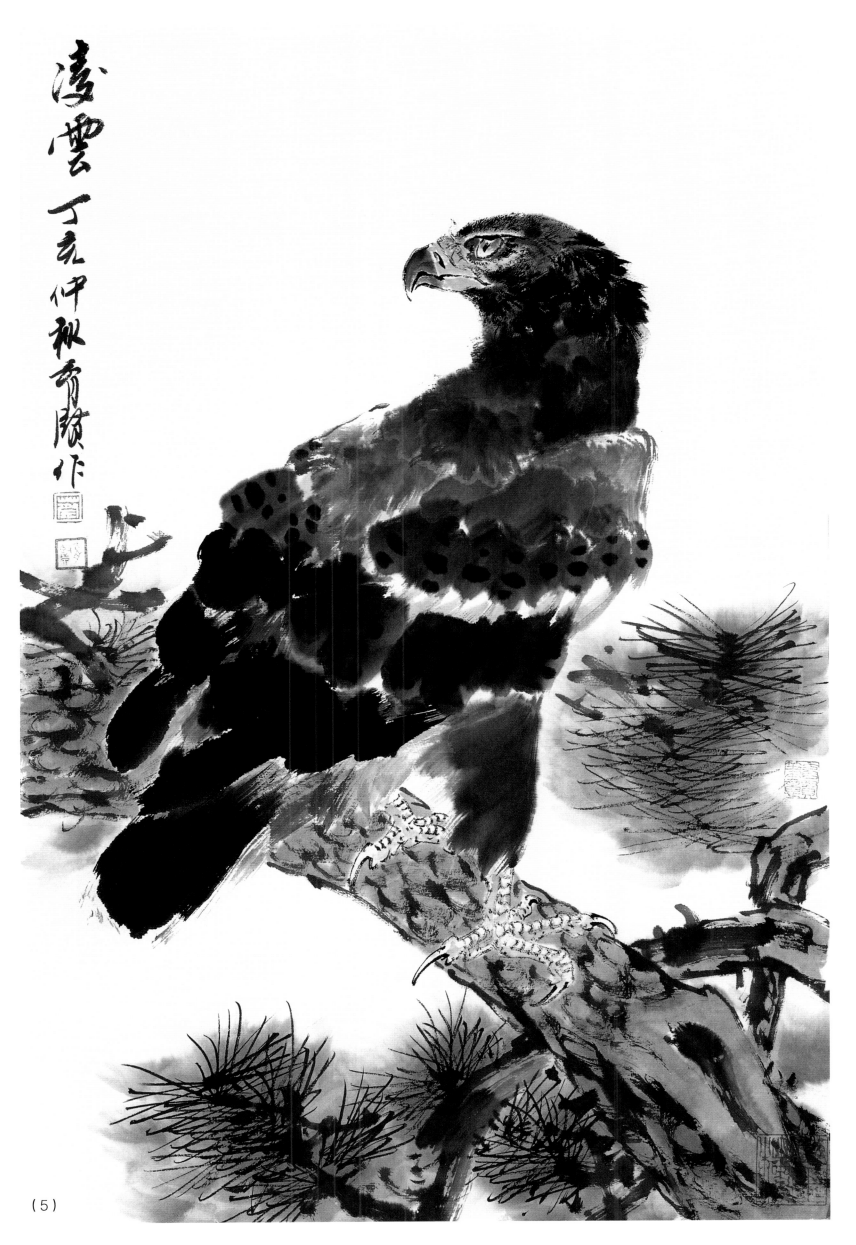

（5）

（5）配松树为景，题款，钤印，完成作品。

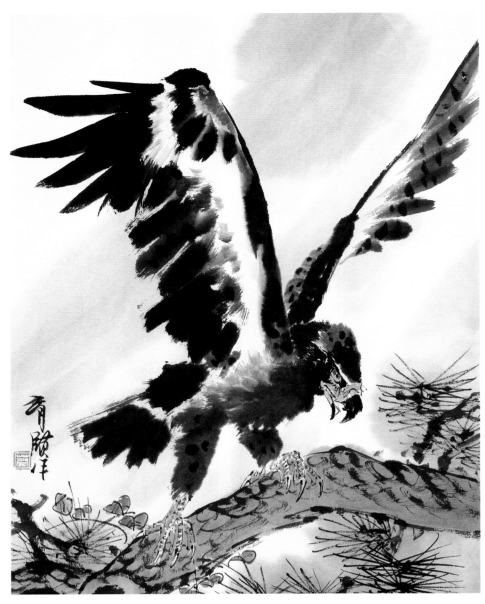

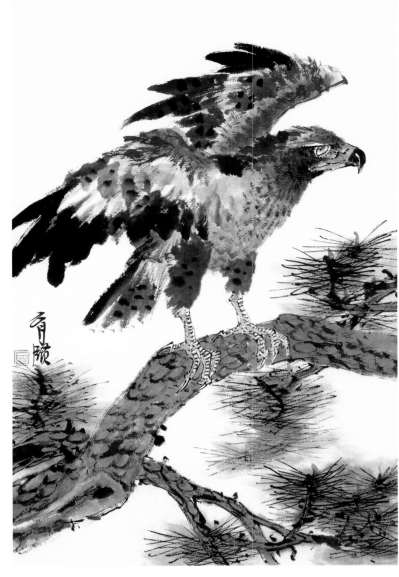

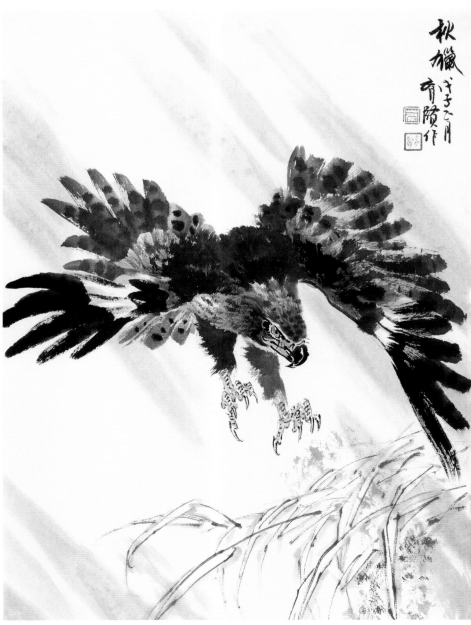

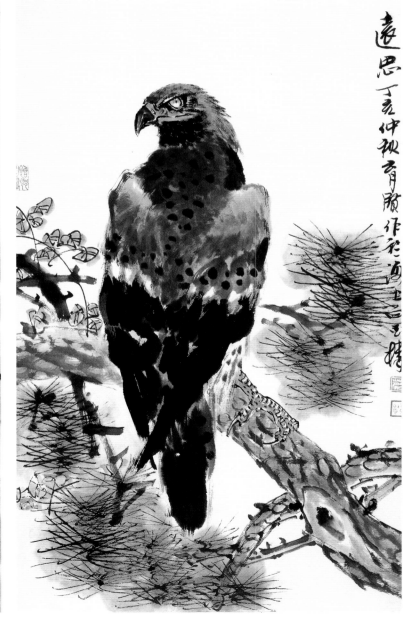

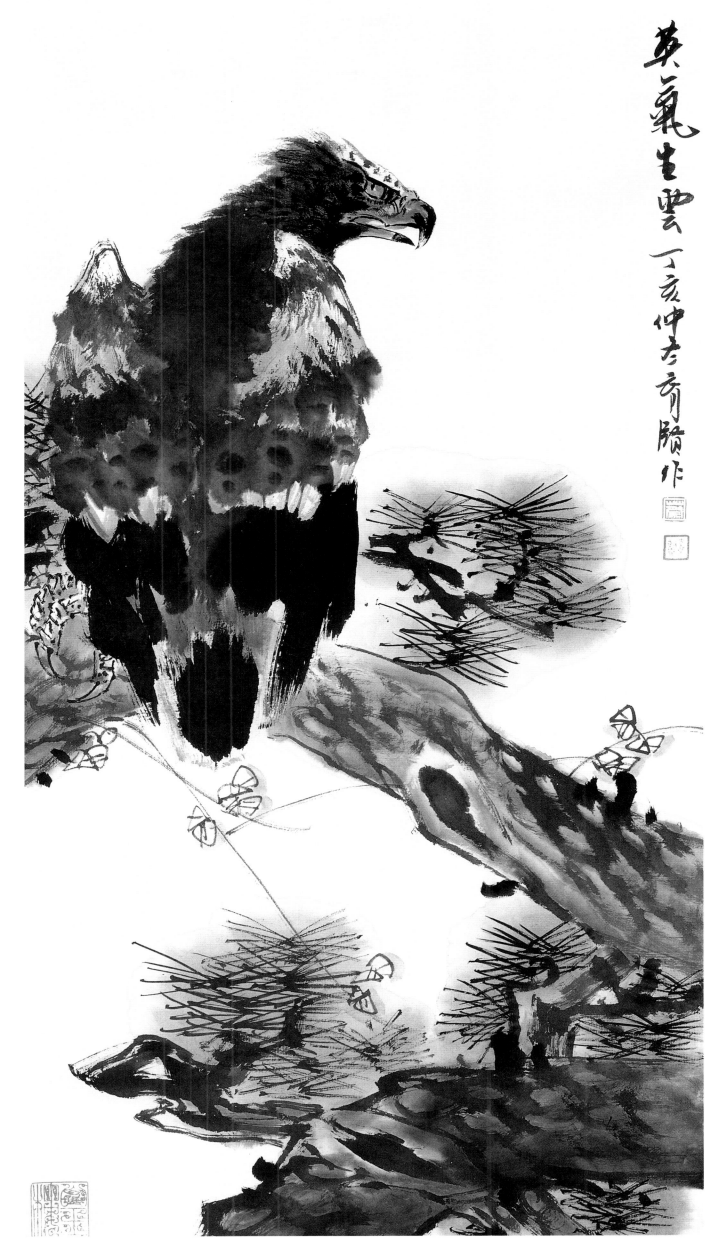

英氣生雲 丁亥仲春方�128作

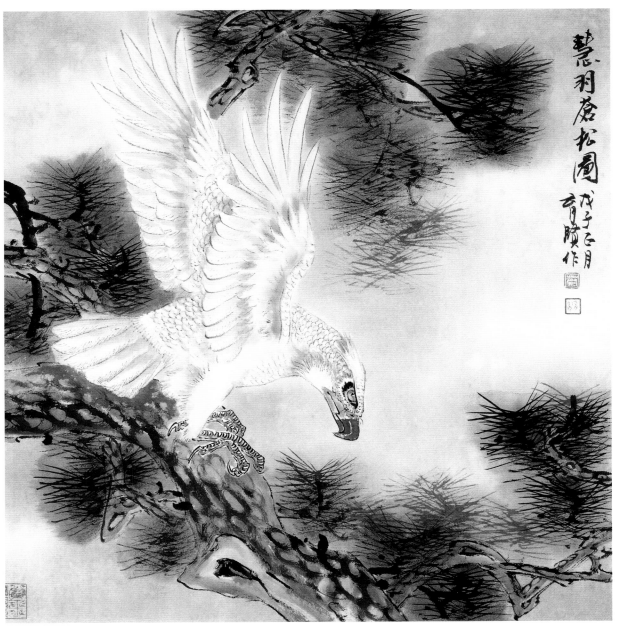

翠羽磨松圖 戊子正月 育賓作

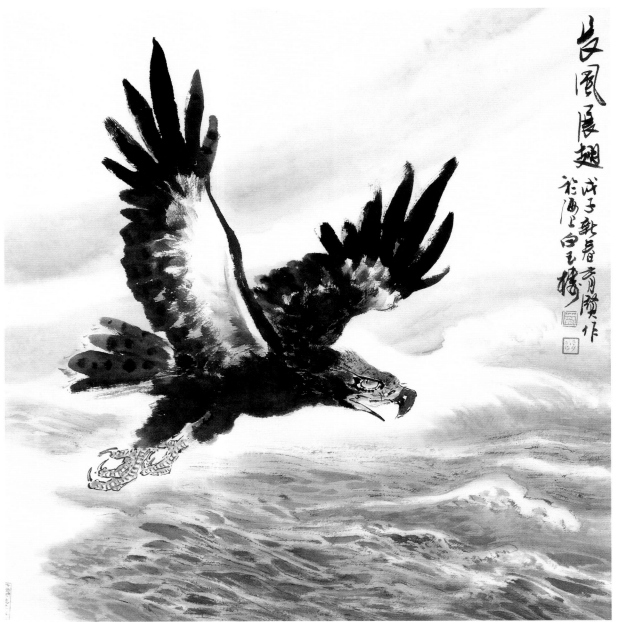

長風展翅 戊子歊眷育賓作 於海上白玉樓

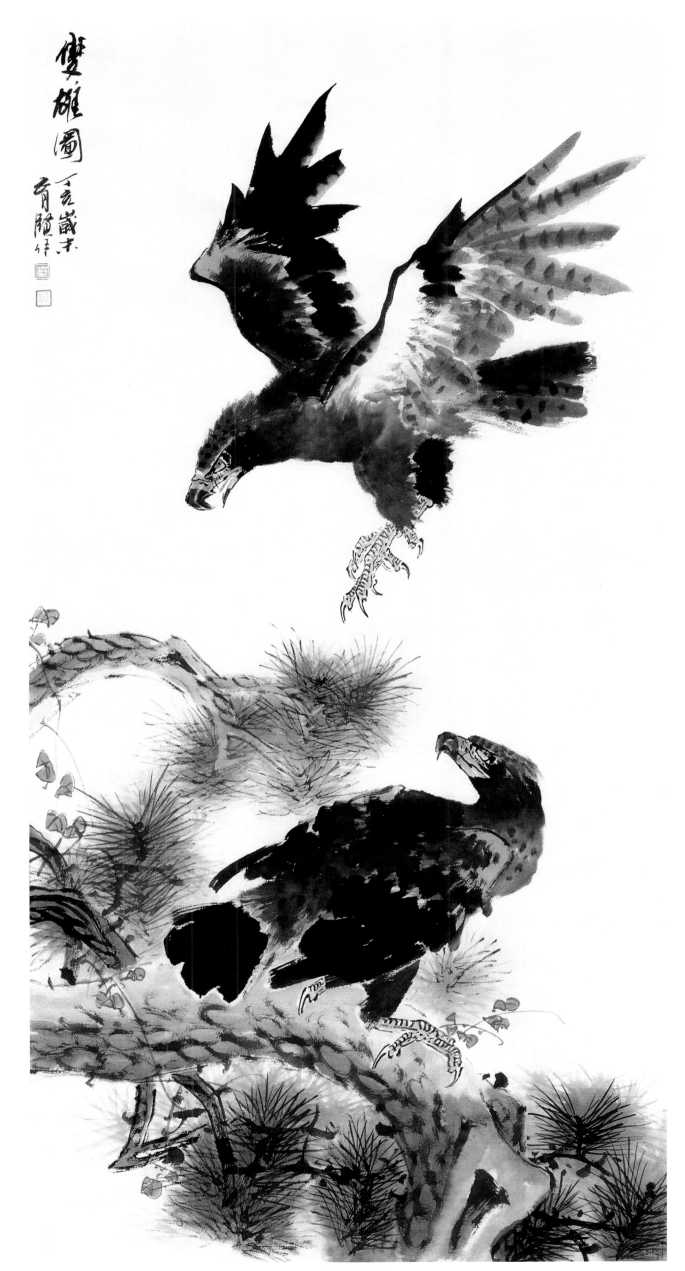

二、鹫的基本画法与姿态表现

1.鹫的基本画法

　　鹫的画法基本与鹰的画法类似，也是先用不同层次的墨色画身体，如果配上不同角度的头部，就可画出不同姿态的鹫来。常以悬崖、巨石、枯树为配景。

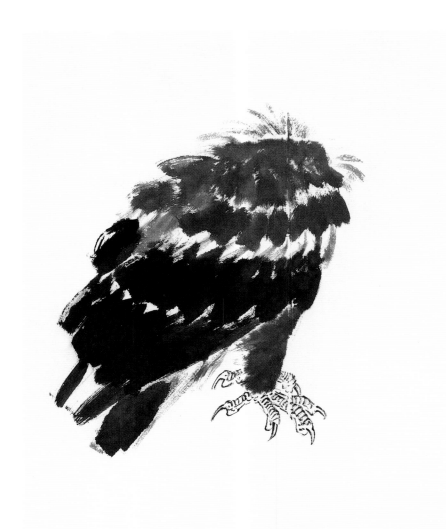
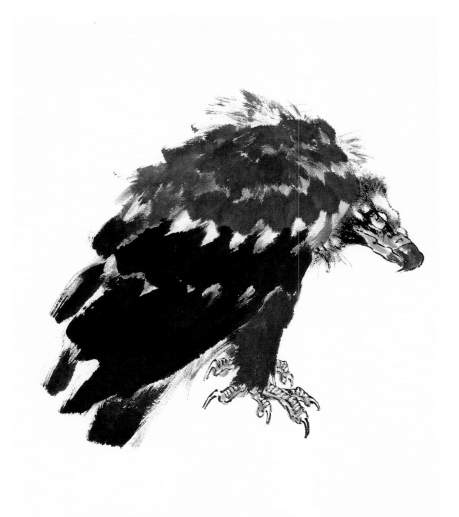
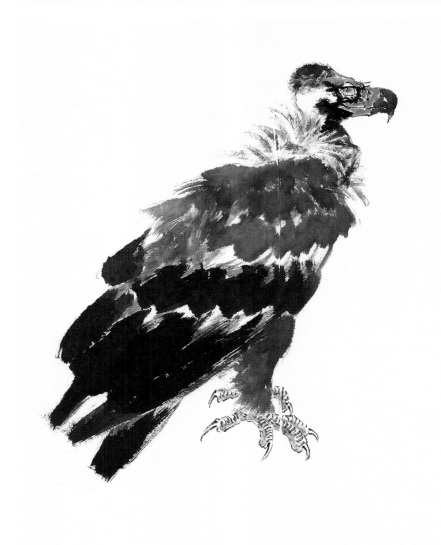
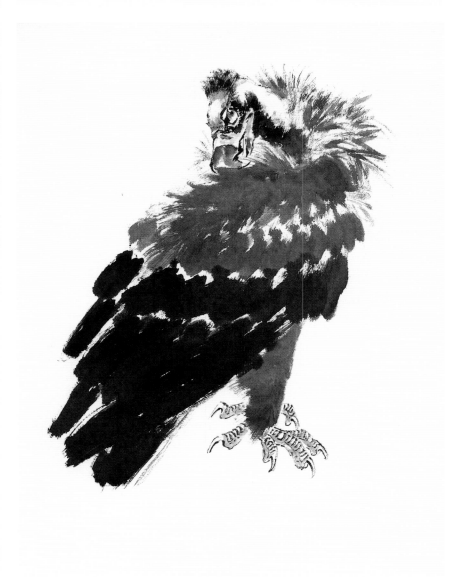

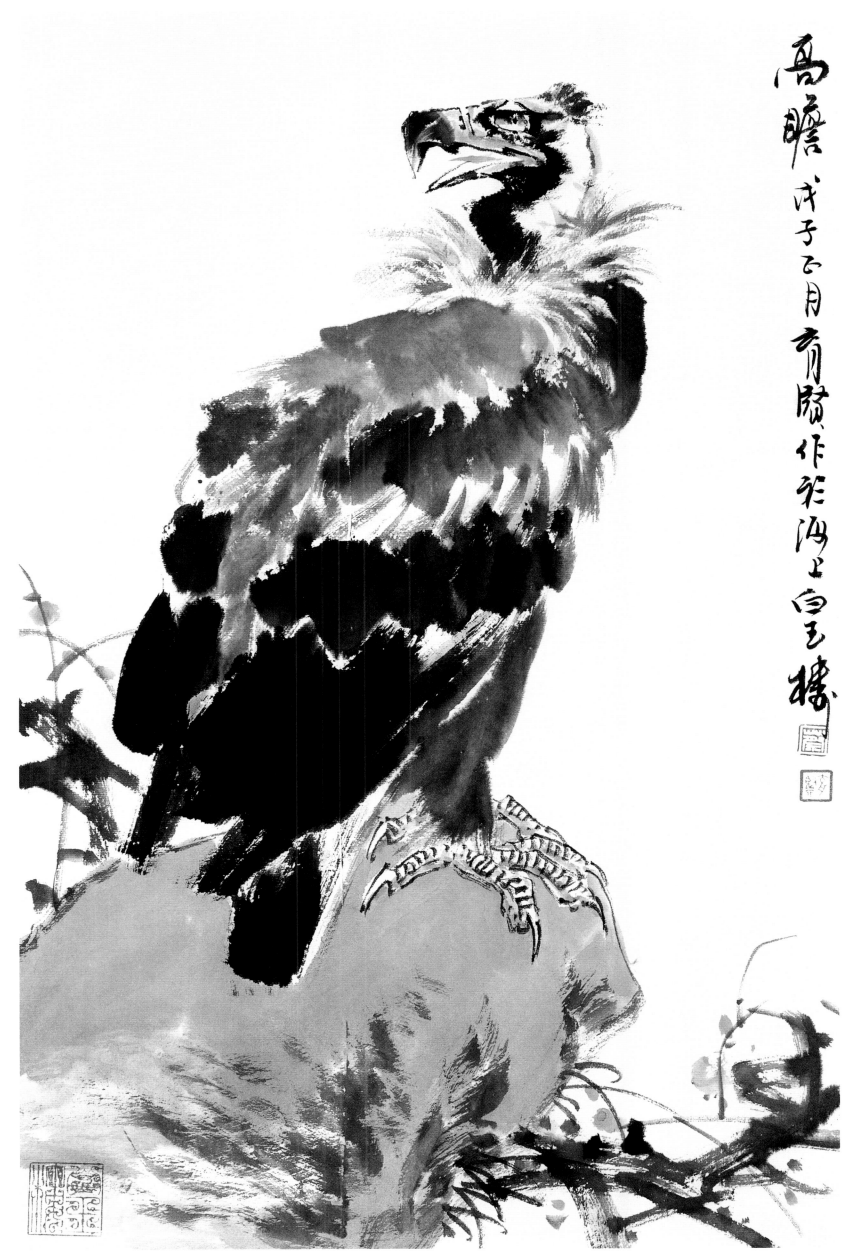

高瞻 戊子正月有贶，作于沪上 白云楼

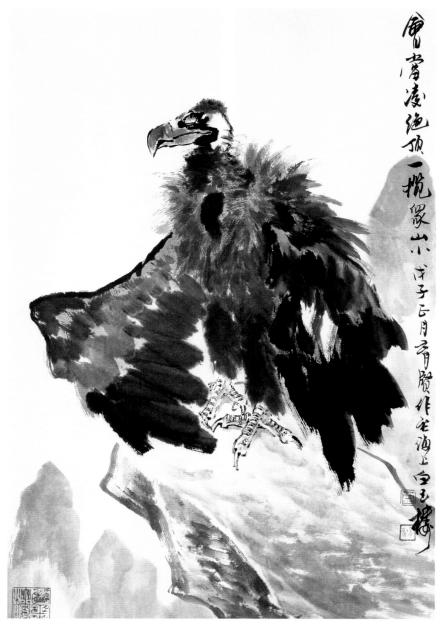

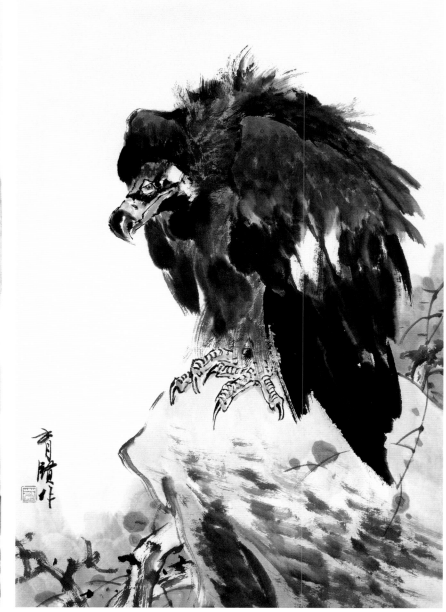

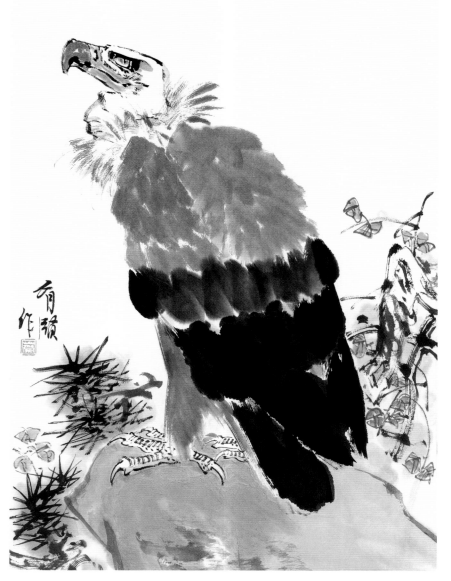

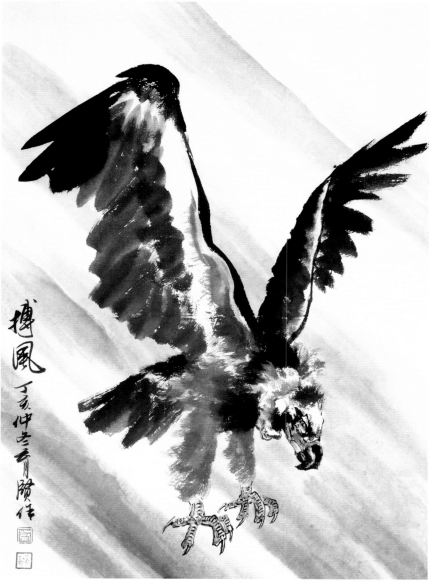

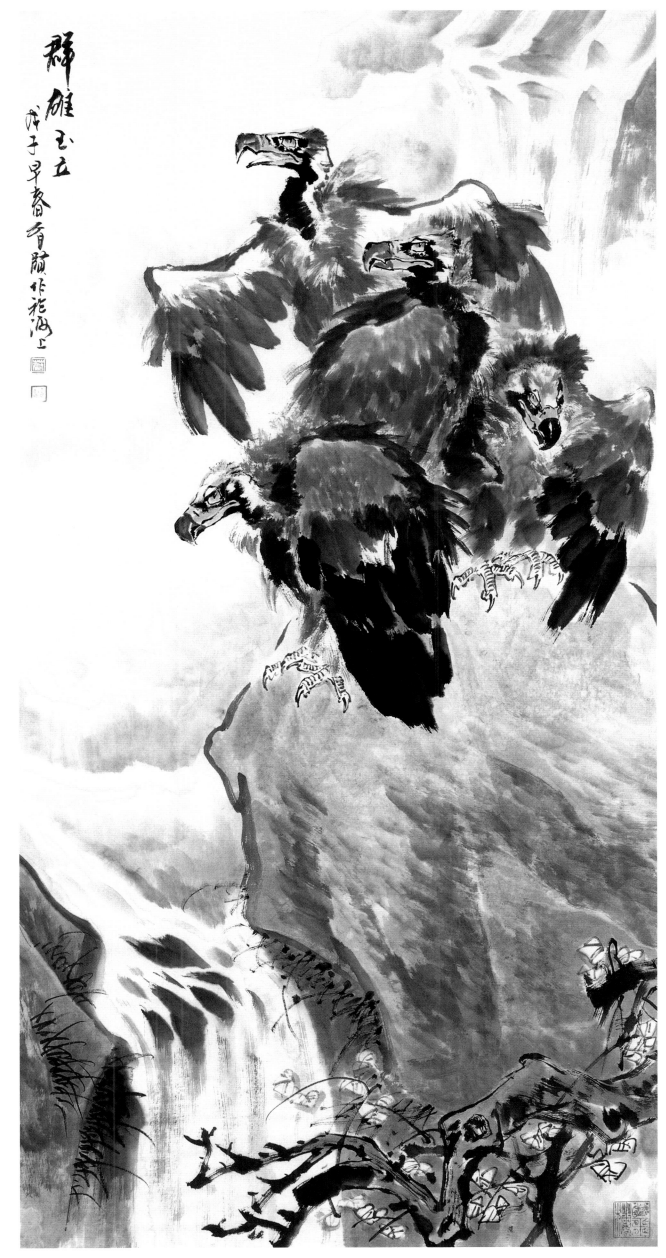

三、雕的基本画法及姿态表现

1.雕的基本画法

　　（1）先勾出头部，按顺序画出背部、双翅。
　　（2）添尾及爪。
　　（3）勾爪。
　　（4）用淡色根据形态略加渲染。

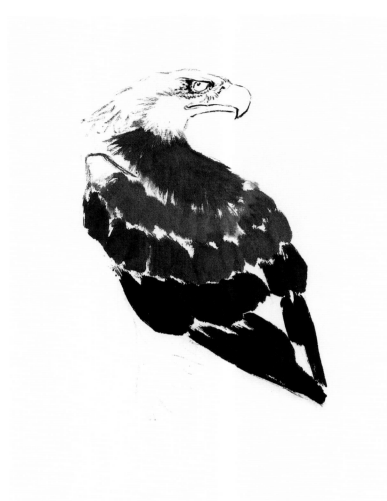

（1）

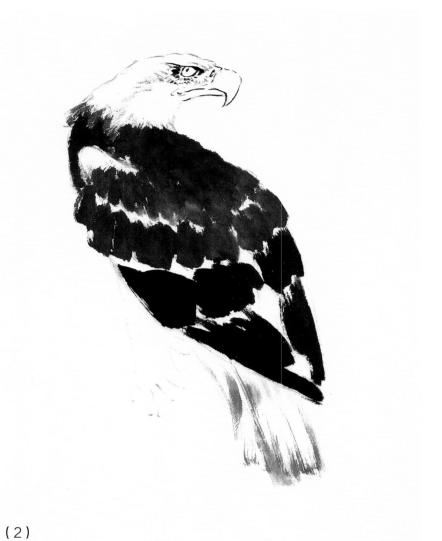

（2）

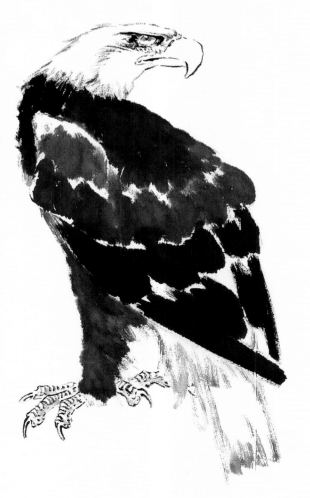

（3）

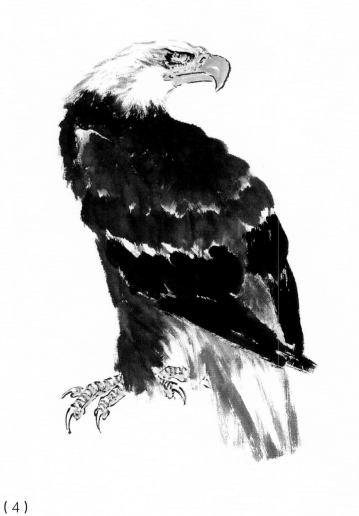

（4）

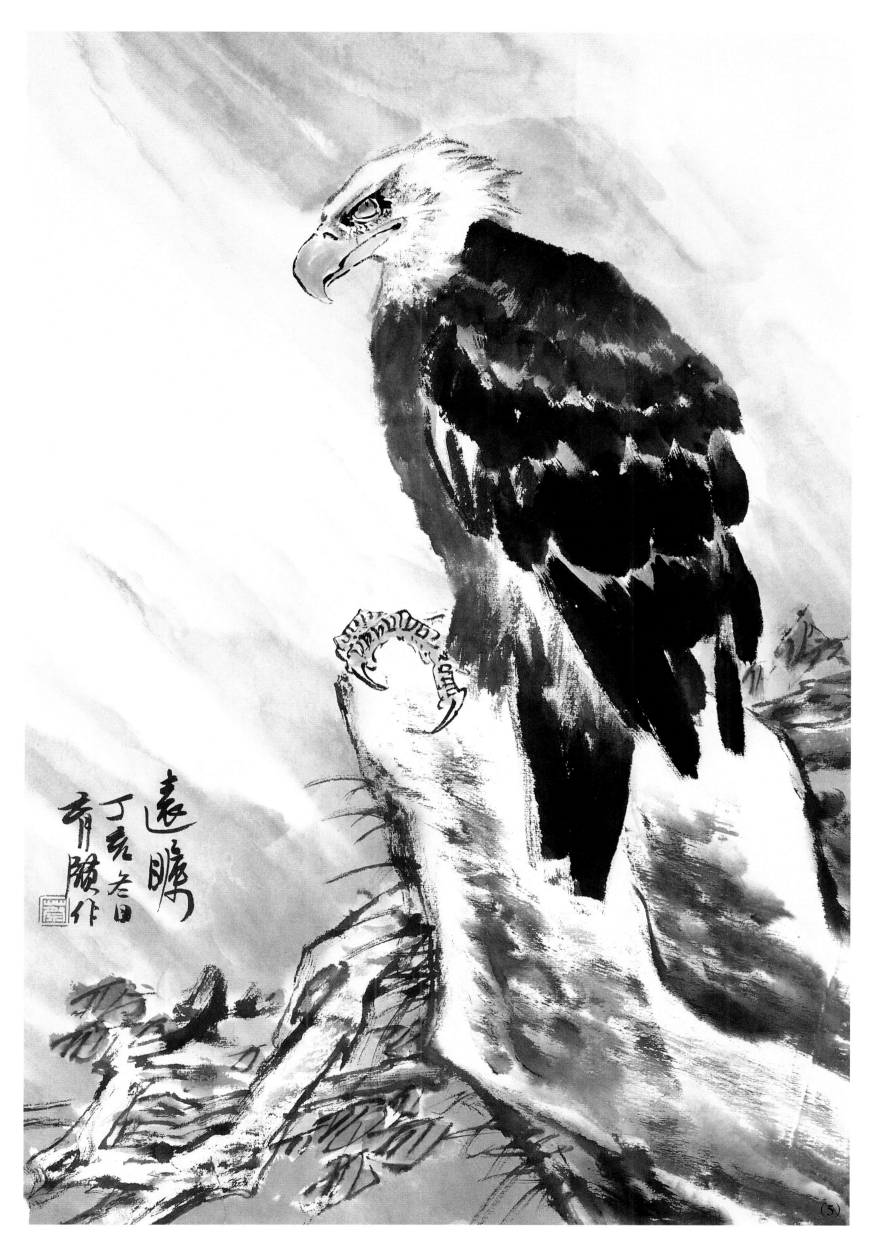

（5）配景，题款，钤印，完稿。

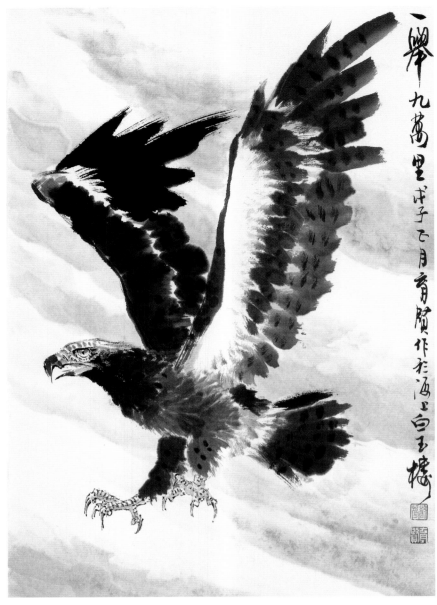

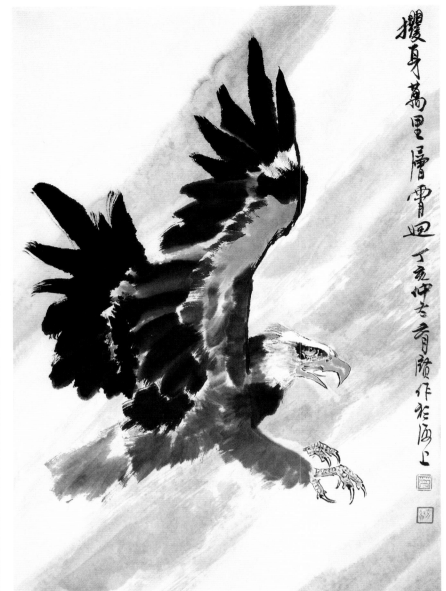

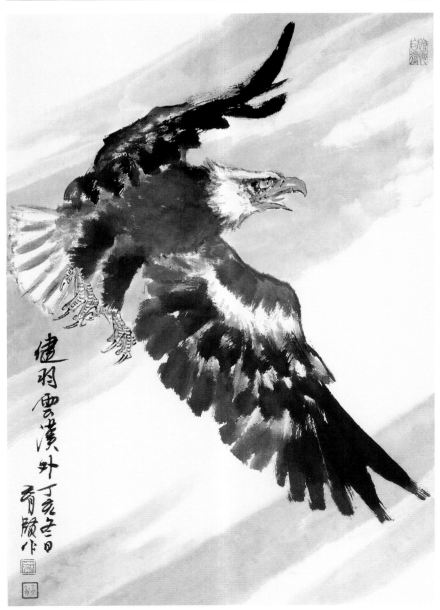

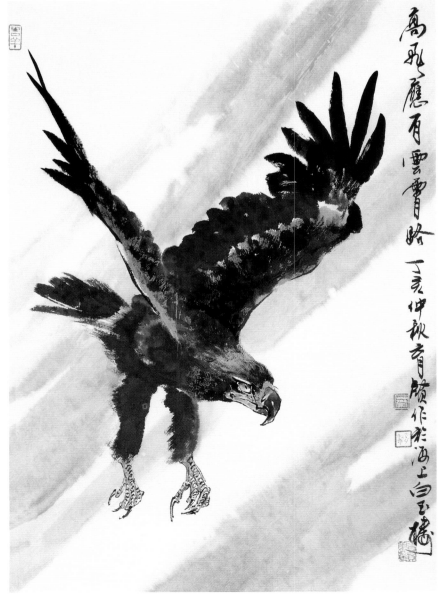

14

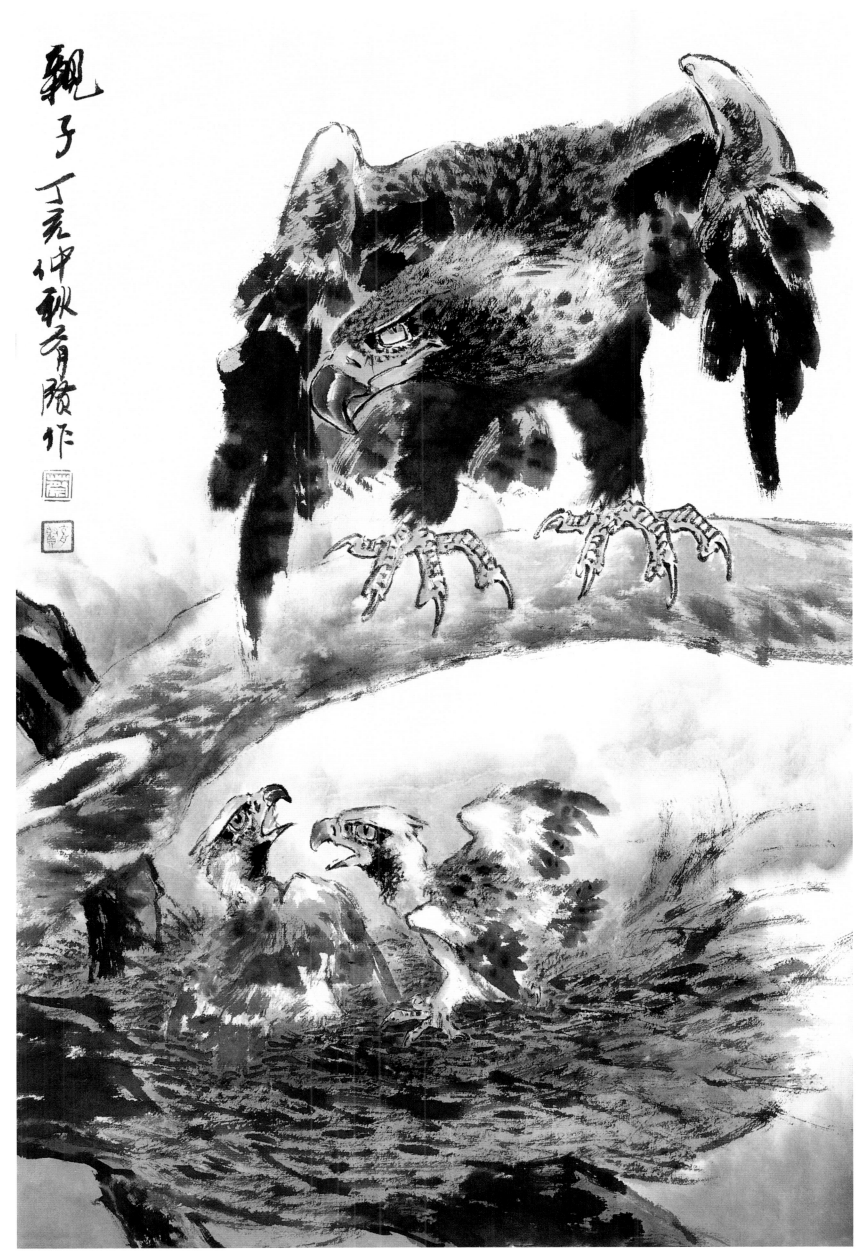

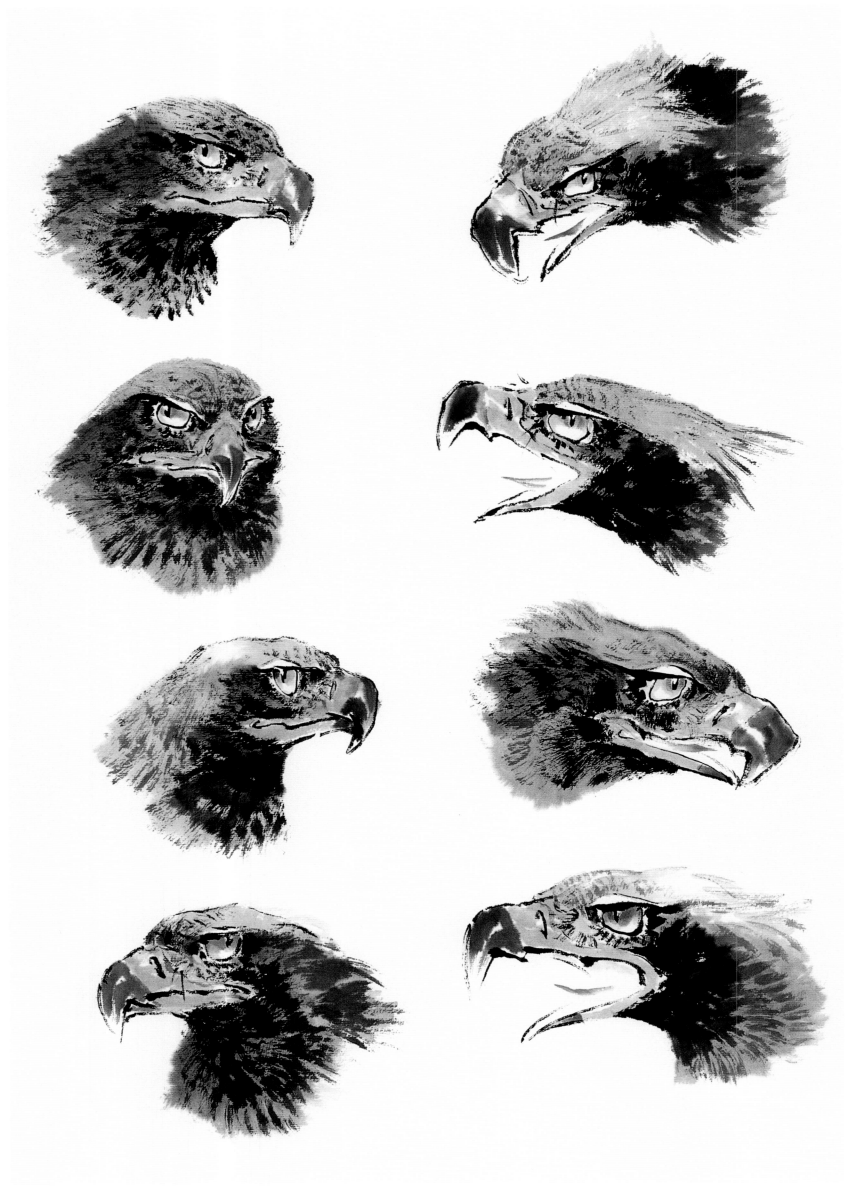

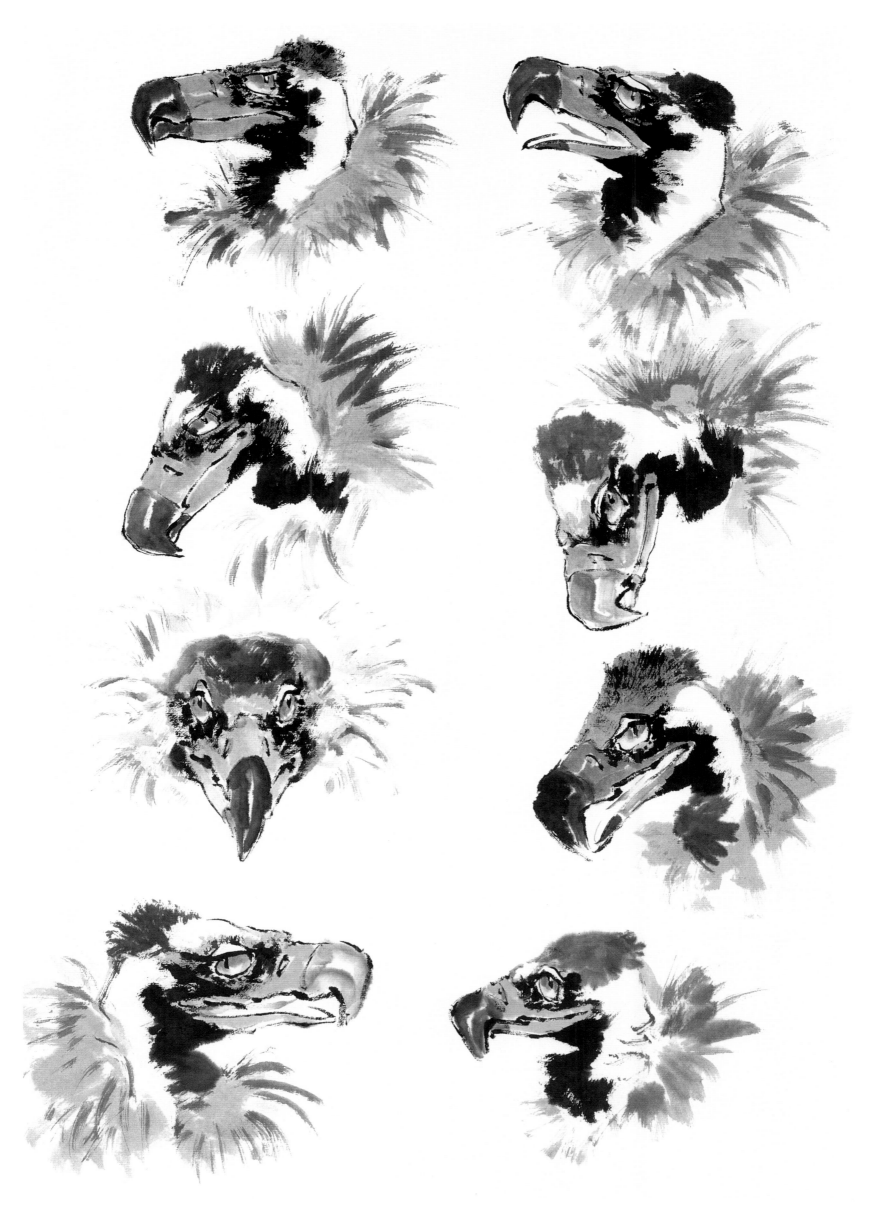

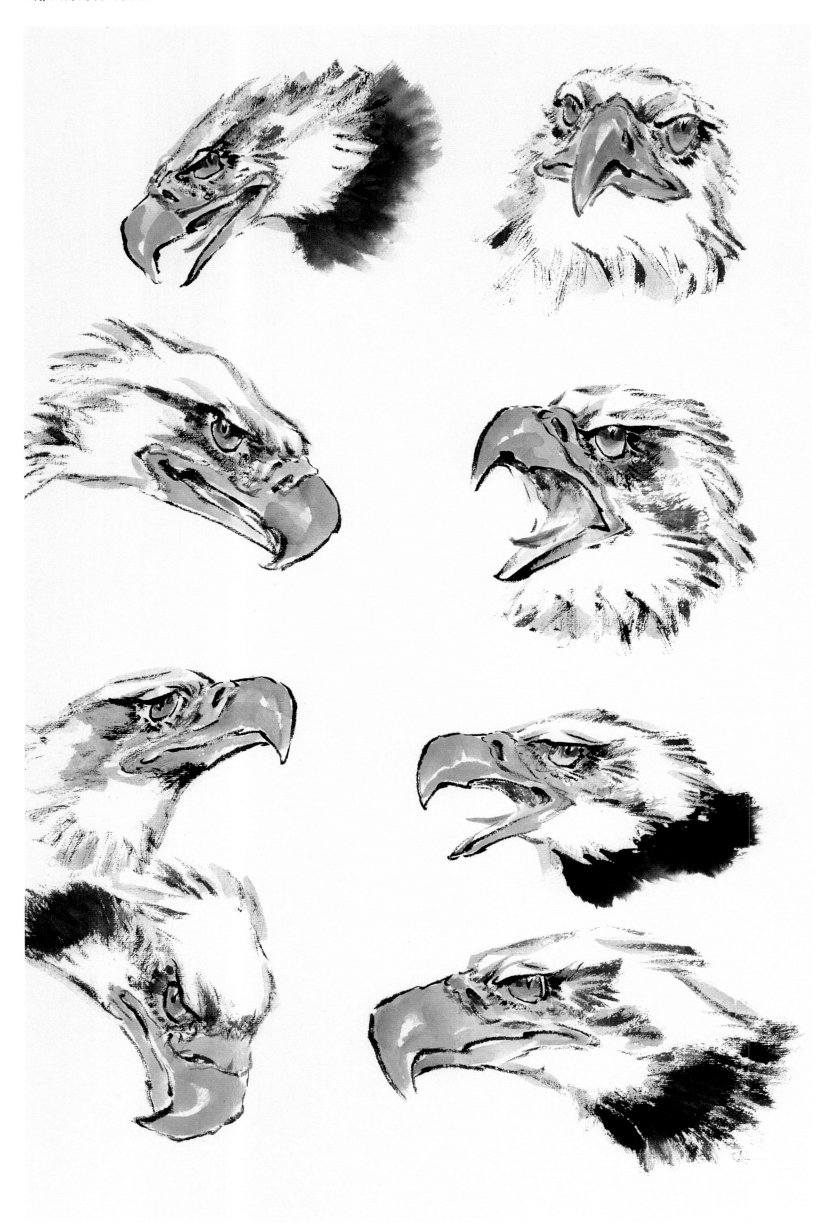

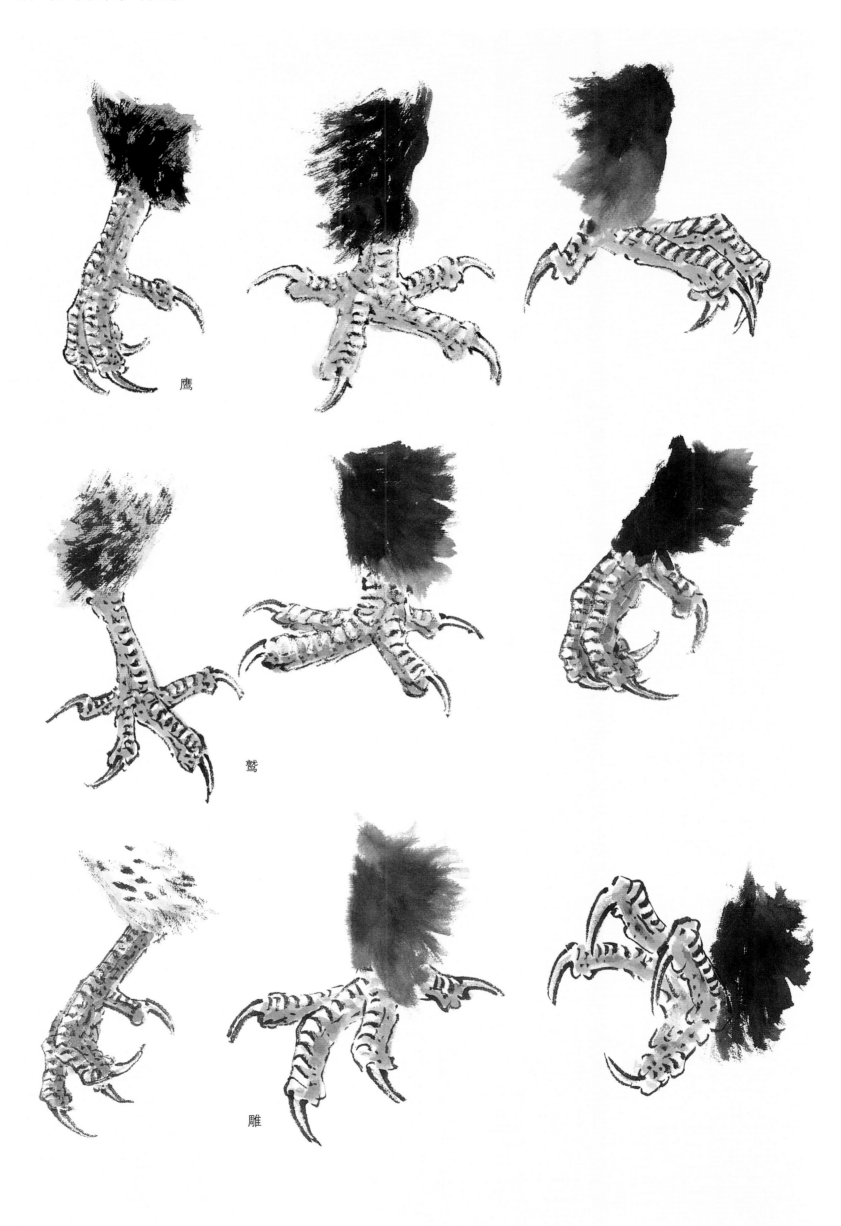

鹰

鹫

雕

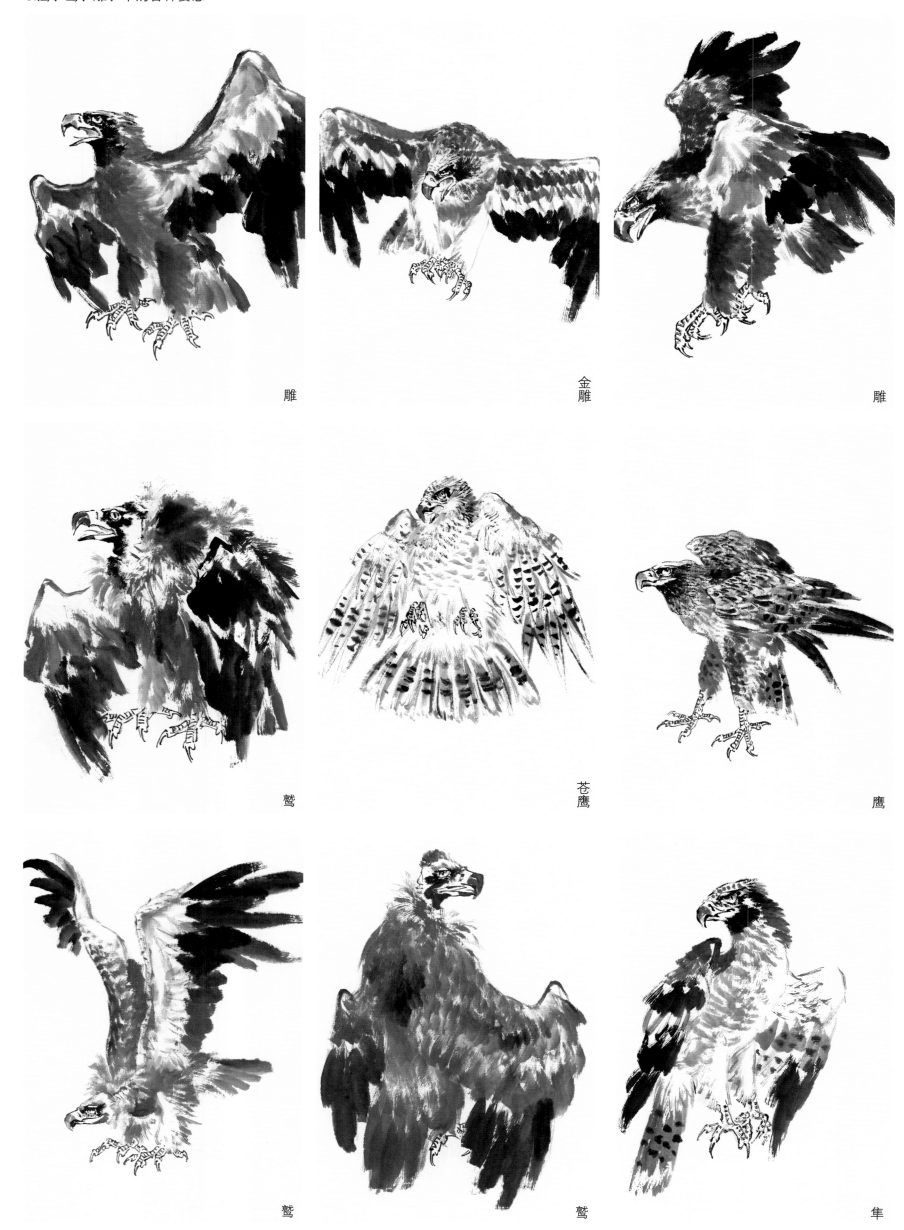

雕

金雕

雕

鹫

苍鹰

鹰

鹫

鹫

隼

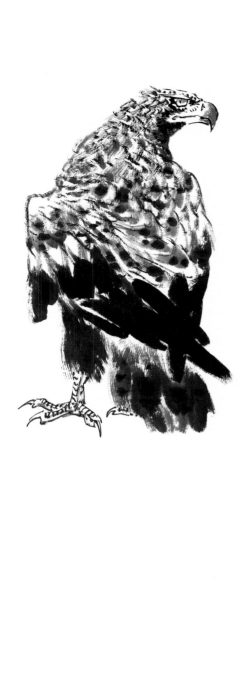

雕

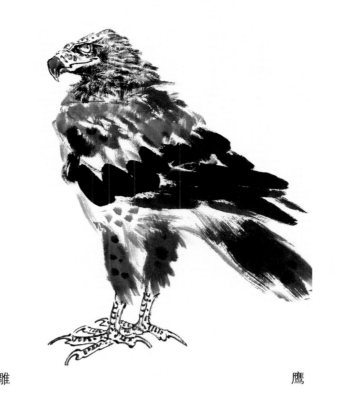

鹰

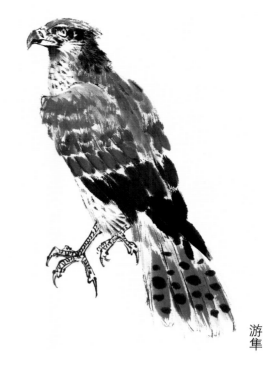

游隼

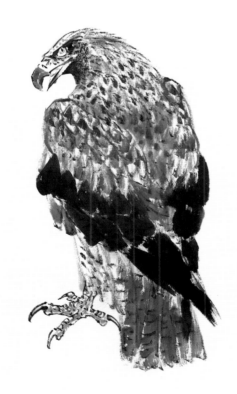

鹰

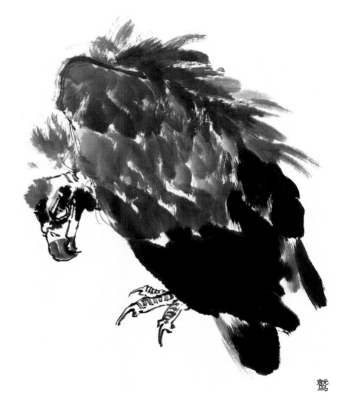

鹫

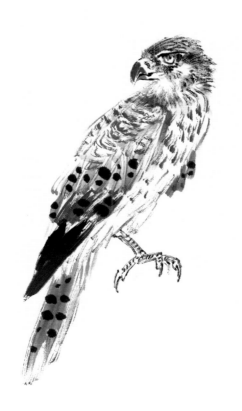

游隼

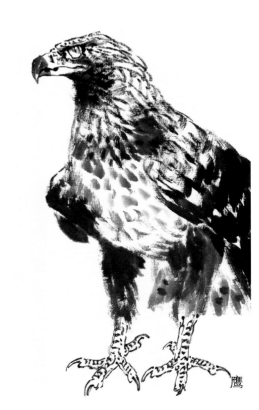

鹰

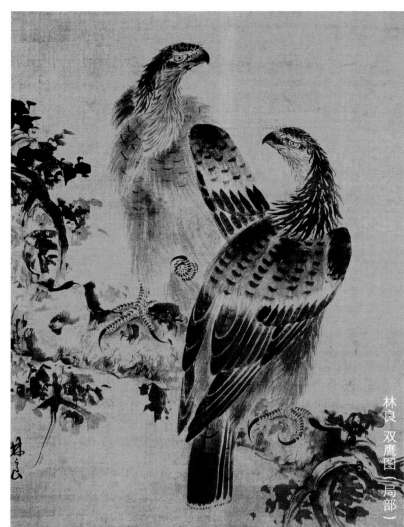

林良 双鹰图（局部）

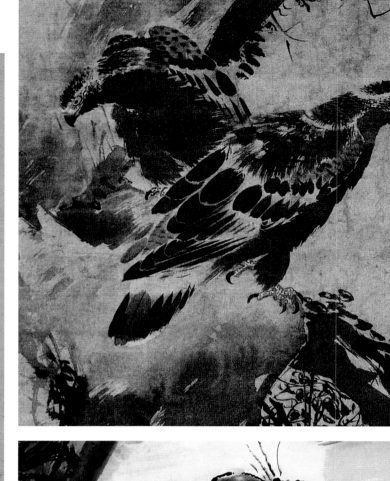

林良 双鹫图（局部）

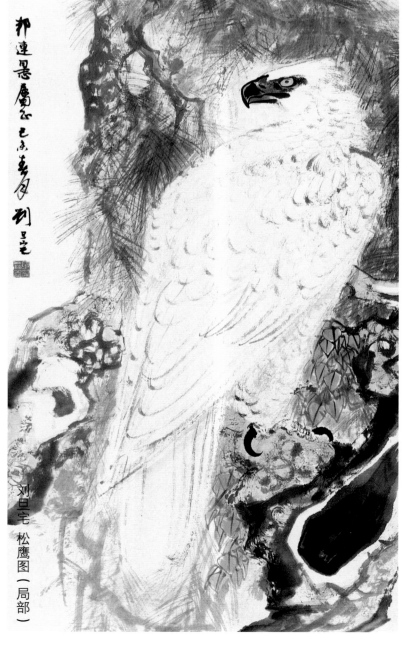

刘旦宅 松鹰图（局部）

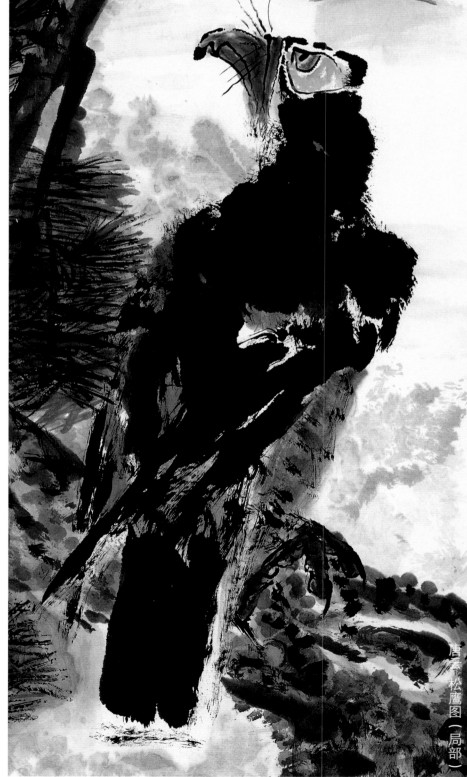

唐云 松鹰图（局部）

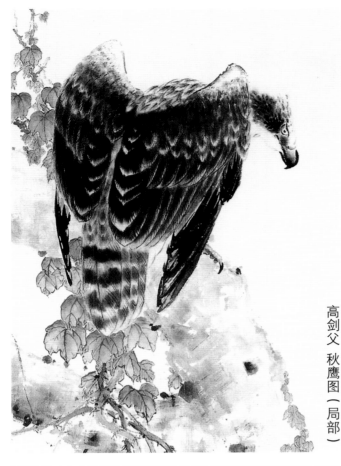

高剑父 秋鹰图（局部）

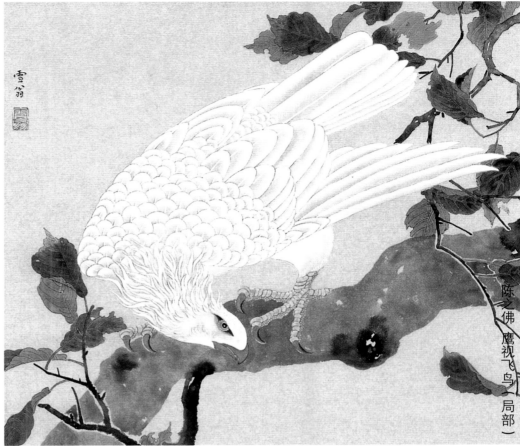

陈之佛 鹰视飞鸟（局部）

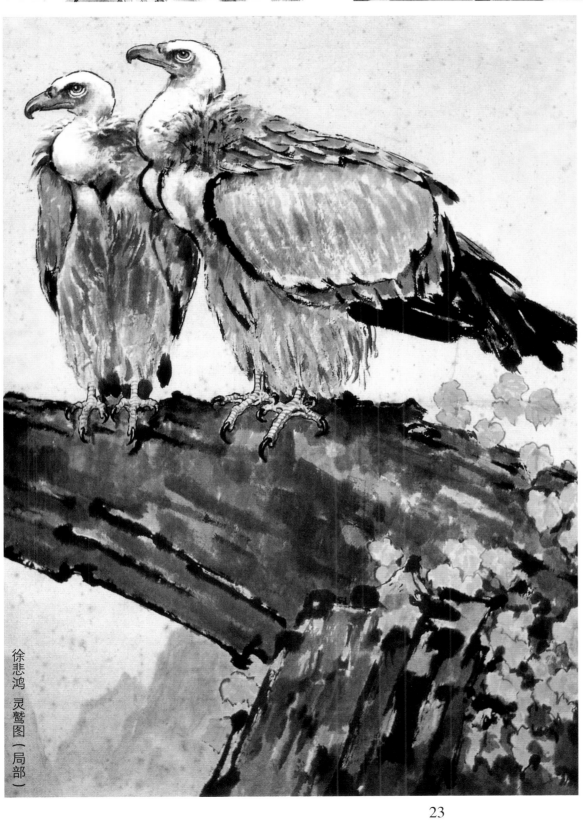

徐悲鸿 灵鹫图（局部）

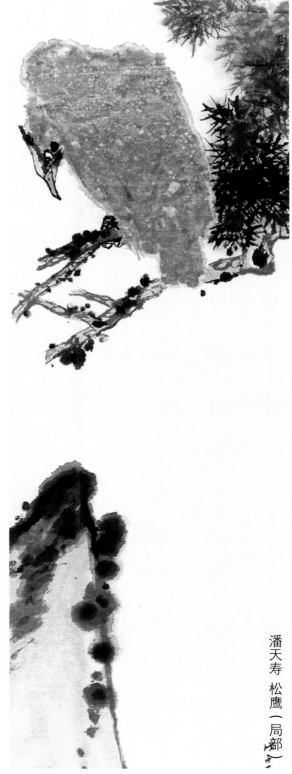

潘天寿 松鹰（局部）

23

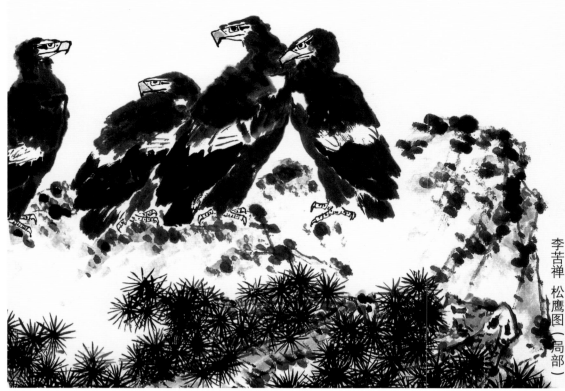

李苦禅 松鹰图（局部）

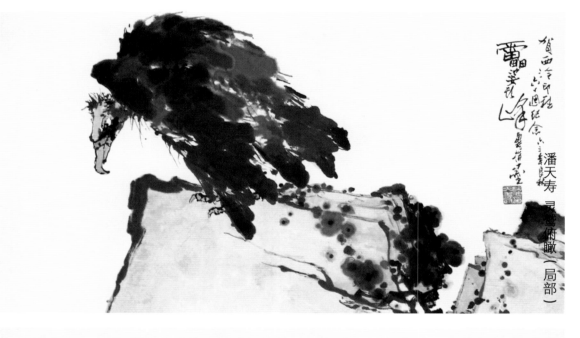

潘天寿 寻盟府瞰（局部）

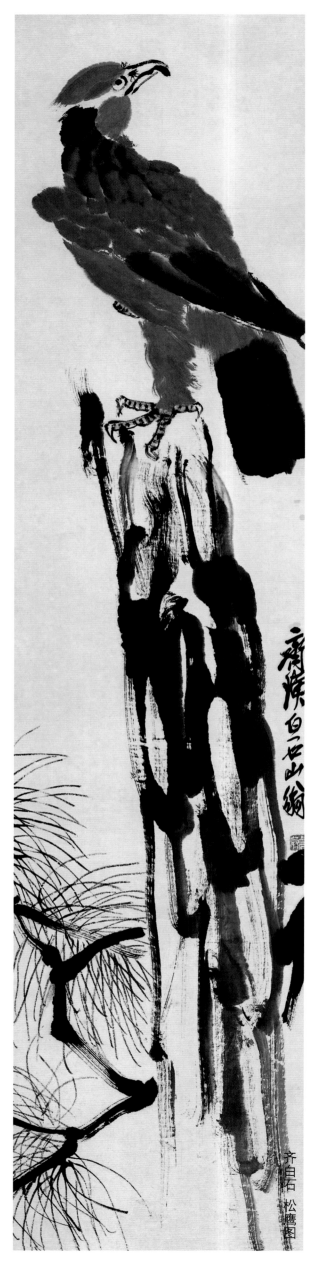

齐白石 松鹰图

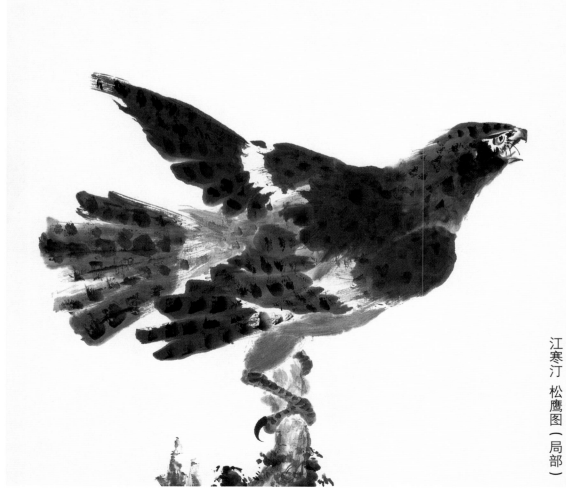

江寒汀 松鹰图（局部）

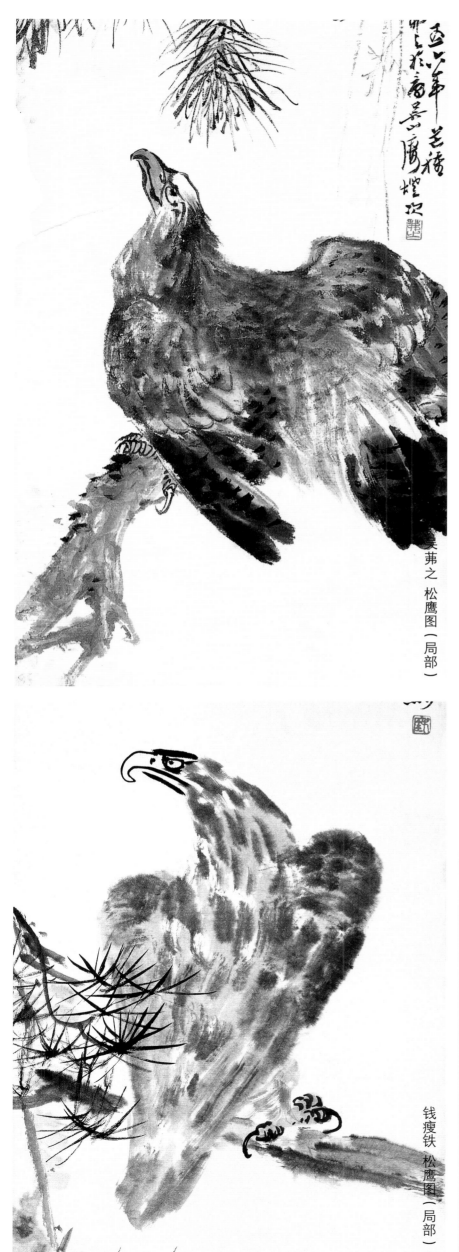

吴茀之 松鹰图（局部）

钱瘦铁 松鹰图（局部）

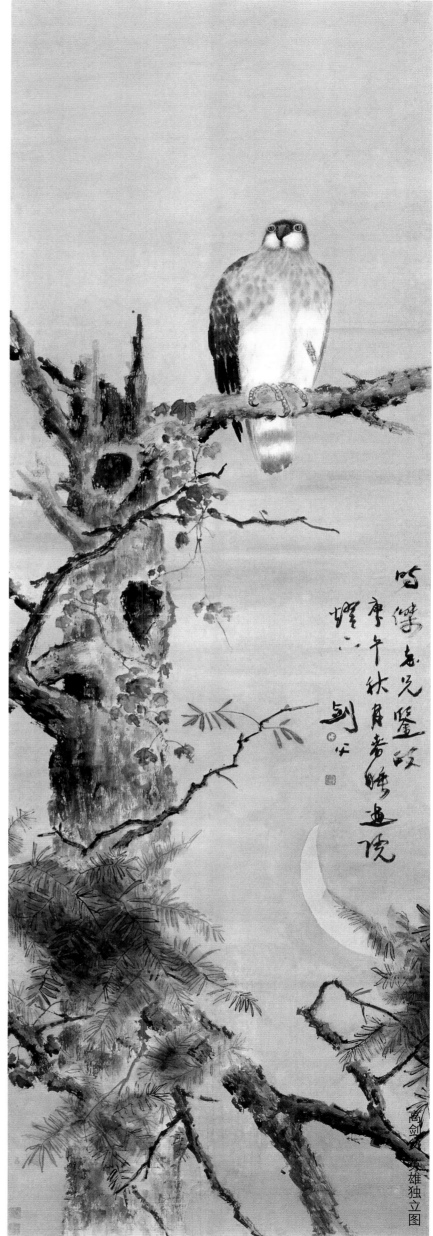

高剑父 英雄独立图

六、历代题画诗句选粹

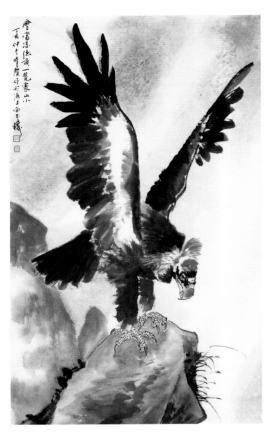

雪爪星眸世所稀，摩天专待振毛衣。
虞人莫谩张罗网，未肯平原浅草飞。
（唐·高　越）

楚公画鹰鹰戴角，杀气森森到幽朔。
观者贪愁掣臂飞，画师不是无心学。
此鹰写真在左绵，却嗟真骨逐虚传。
梁间燕雀休惊怕，亦未抟空上九天。
（唐·杜　甫）

素练风霜起，苍鹰画作殊。
㧟身思狡兔，侧目似愁胡。
绦镟光堪摘，轩楹势可呼。
何当击凡鸟，毛血洒平芜。
（唐·杜　甫）

弓面霜寒斗力增，坐思铁马蹴河冰。
海东俊鹘何由得，空看绵州旧画鹰。
（宋·陆　游）

刘侯才勇世无敌，爱画工夫亦成癖。
弄笔扫成苍角鹰，杀气棱棱动秋色。
爪拳金钩嘴屈铁，万里风云藏劲翮。
兀立槎枒不畏人，眼看青冥有余力。
霜飞晴空塞草白，云垂四野阴山黑。
此时轩然盍飞去，何乃屼立西壁？
只应真骨下人世，不谓雄姿留粉墨。
造次更无高鸟喧，等闲亦恐狐狸吓。
旁观未必穷神妙，乃是天机贯胸臆。
瞻相突兀摩空材，想见其人英武格。
传闻挥毫颇容易，持以与人无甚惜。
物逢真赏世所珍，此画他年恐难得。
（宋·黄庭坚）

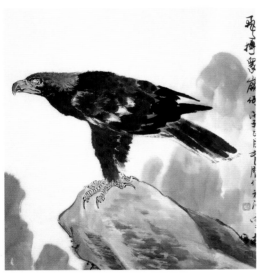

何处苍鹰掣锦绦，霜林飒飒洒风毛。
攫身万里层霄迥，侧翅三秋杀气高。
狡兔还应愁窟穴，莺鸠哪敢决蓬蒿。
圣朝祝网开三面，抟击何须借尔曹？
（明·申时行）

霜飙激淡林，日气荡寒壑。
群雀一悲鸣，鹰盘高树落。
（清·华　嵒）

草枯塞外清声发，霜满山头远盼雄。
（清·朱　绣）

雪后天高双羽轻，金睛斜瞬暮云平。
谁知艮岳山头燕，风雨年年骂蔡京。
（清·戴明说）

红叶萧疏剩几枝，秋风无力雨丝丝。
草间孤兔纵横极，正是苍鹰侧目时。
（清·张问陶）

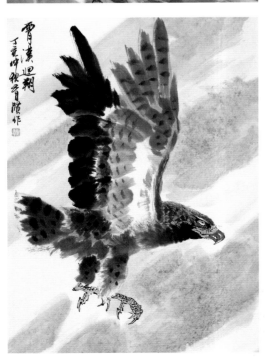

山峻遥天断，苍鹰奋远空。
眼明落飞鸟，翅健折回风。
凌厉知无敌，轩腾只自雄。
人间恶狡兔，一击大荒中。
（清·张鹏翀）

健翮凭谁写，人中识郅都。
孤筇晚风劲，浅草夕阳枯。
侧目浑难饱，雄心不受呼。
老拳如肯击，伏莽有妖狐。
（清·屠　倬）

英雄老去倦飞鸣，也欲逃禅学放生。
睥睨中原三万里，任他孤兔日横行。
（清·金　城）